书法自学与鉴赏丛帖

石鼓文 泰山刻石

王学良 编

上海人民美术出版社

书法自学与鉴赏答疑

学习书法有没有年龄限制？

学习书法是没有年龄限制的，通常5岁起就可以开始学习书法。

学习书法常用哪些工具？

学习书法常用的工具有毛笔、羊毛毡、墨汁、元书纸（或宣纸），毛笔通常用笔头长度不小于3.5厘米的笔，以兼毫为宜。

学习书法应该从哪种书体入手？

学习书法一般由楷书入手，因为由楷入行比较方便。当然也可以从篆隶入手，这样比较纯艺术。这里我们推荐由欧阳询、颜真卿、柳公权等楷书大家入手，学习几年后可转褚遂良、智永，然后再学行书。行书入门以王羲之、赵孟頫、米芾等最好，草书则以《十七帖》《书谱》、鲜于枢比较适宜。学篆书可先学李斯、李阳冰，然后学邓石如、吴让之，最后学吴昌硕、金文。隶书以《乙瑛碑》《礼器碑》《曹全碑》等发蒙，进一步可学《张迁碑》《西狭颂》《石门颂》等，再往下可参考简帛书。总之，学书法要循序渐进，不可朝三暮四，要选定一本下个几年工夫才会有结果。

学习书法如何达到事半功倍的效果？

学习书法无外乎临、背二字。临的目的是为了矫正自己的不良书写习惯，确立正确的笔法和好字的标准；背是为了真正地掌握字帖。如果说学书法要事半功倍，那么一定要背，而且背得要像，从字形到神采都要精准。

这套书法自学与鉴赏从帖有哪些特色？

随着传统文化的日趋受欢迎，喜爱书法的人也越来越多。我们按照入门和鉴赏两个角度从现存的碑帖中挑选了65种，为进一步学习书法开拓视野。入门篇以技法完备和适宜初学为重点；鉴赏篇注重作品的风格取向和审美意义，为进一步学习书法开拓视野。

手机或平板电脑是现代人生活中不可或缺的必备用品，如何利用这一高科技产品帮助我们学习书法也成了我们的思考重点。有书法学习经验的人都知道教师示范对初学者的重要意义，为此我们为每一本字帖拍摄了名家临写的视频，大家可以通过扫码用手机或平板电脑观看，让现代化的工具融入到学习当中。

我们还特意为字帖撰写了临写要点，并选录了部分前贤的评价，相信这会有助于大家快速了解字帖的特点，在临习的过程中少走弯路。

入门篇碑帖

【篆隶】

- 《乙瑛碑》
- 《礼器碑》
- 《曹全碑》
- 吴让之篆书选辑
- 邓石如篆书选辑
- 李阳冰《三坟记》《城隍庙碑》
- 颜真卿《颜勤礼碑》
- 柳公权《玄秘塔碑》《神策军碑》
- 赵孟頫《三门记》《妙严寺记》

【楷书】

- 《龙门四品》
- 《张猛龙碑》
- 《张黑女墓志》《司马景和妻墓志铭》
- 智永《真书千字文》
- 欧阳询《皇甫君碑》《化度寺碑》
- 欧阳询《九成宫醴泉铭》
- 虞世南《孔子庙堂碑》
- 《虞恭公碑》
- 褚遂良《倪宽赞》《大字阴符经》
- 欧阳通《道因法师碑》
- 颜真卿《多宝塔碑》

【行草】

- 王羲之《兰亭序》
- 王羲之《十七帖》
- 陆柬之《文赋》
- 怀仁集王羲之书圣教序
- 孙过庭《书谱》
- 李邕《麓山寺碑》《李思训碑》
- 怀素《小草千字文》
- 苏轼《黄州寒食诗帖》《赤壁赋》
- 黄庭坚《松风阁诗帖》《寒山子庞居士诗》
- 米芾《蜀素帖》《苕溪诗帖》
- 鲜于枢行草选辑
- 赵孟頫《前后赤壁赋》《洛神赋》
- 赵孟頫《归去来辞》《秋兴诗卷》《心经》
- 文徵明行草选辑
- 王铎行书选辑

鉴赏篇碑帖

【篆隶】

- 《散氏盘》
- 《毛公鼎》
- 石鼓文《泰山刻石》
- 《石门颂》
- 《西狭颂》
- 《张迁碑》
- 楚简选辑
- 秦汉简帛选辑
- 吴昌硕篆书选辑

【楷书】

- 《嵩高灵庙碑》
- 《爨宝子碑》《爨龙颜碑》
- 《六朝墓志铭》
- 褚遂良《雁塔圣教序》
- 颜真卿《麻姑仙坛记》
- 赵佶《瘦金千字文》《秾芳诗帖》
- 傅山行草选辑

【行草】

- 章草选辑
- 唐代名家行草选辑
- 张旭《古诗四帖》
- 颜真卿《祭侄文稿》《祭伯父文稿》
- 黄庭坚《廉颇蔺相如列传》
- 黄庭坚《诸上座帖》
- 怀素《自叙帖》
- 《争座位帖》
- 赵佶《草书千字文》
- 米芾《虹县诗卷》《多景楼诗帖》
- 祝允明《草书诗帖》
- 王宠行草选辑
- 董其昌行书选辑
- 张瑞图《前赤壁赋》
- 王铎草书选辑
- 赵孟頫《胆巴碑》

碑帖名称	碑帖名称
《石鼓文》因其刻石外形似鼓而得名。	《泰山刻石》是秦代小篆书法的经典代表。
碑帖书写年代	**碑帖书写年代**
秦刻石文字。	《泰山刻石》立于秦始皇二十八年（前219年）。前半部为秦始皇东巡泰山时（前219年）刻制，后半部为秦二世胡亥即位第一年（前209年）刻制。
碑帖所在地及收藏处	**碑帖所在地及收藏处**
发现于唐初，现藏于故宫博物院石鼓馆。	残碑现存于山东泰安岱庙。
碑帖尺幅	**碑帖尺幅**
石鼓共计10枚，分别刻有篆书四言诗1首，共10首，718字。	刻石四面广狭不等。
历代名家品评	**历代名家品评**
窦臮《述书赋》中说：『籀之状也，若生动而神凭，通自然而无涯。远则虹绅结络，迩则琼树离披。』	《岱史》中说：『秦虽无道，其所立有绝人者，其文字、书法世莫能及。』
康有为《广艺舟双楫》中说：『若石鼓文则金钿落地，芝草团云，不烦整截，自有奇采。体稍方扁，统观虫籀，气体相近。石鼓既为中国第一古物，亦当为书家第一法则也。』	

《石鼓文》比金文规范、严正，但仍在一定程度上保留了金文的特征，它是从金文向小篆发展的一种过渡性书体。它的结体方正匀整，舒展大方，线条饱满圆润，笔意浓厚，表现出一种成熟的、富有修养的艺术取向。

《石鼓文》是金文与小篆之间的过渡产物，它努力将自由多变的金文书写整齐，力求匀称，但还没有达到小篆那种完善的法则，所以它的结体还有一点原生态的意味。临写时，最好的方法是略向金文靠拢一点，保持适当的自由。稍微改变一点字帖中的方结体，增加圆势，如『杯』字，将所有方的感觉淡化，避免呆板。行笔保持中锋，线条的粗细要均匀。

《泰山刻石》书法严谨浑厚，平稳肃穆。线条圆健似铁，愈圆愈方。结构左右对称，匀称宛转，外拙内巧，疏密适宜。《泰山刻石》是秦代小篆书法的经典代表，具有极高的艺术价值。

《泰山石刻》由秦相李斯书写，它充分体现了秦朝『书同文』的朝廷意志和字法标准，结体匀称而具有法度，点画优美而缺少变化。临写时，要从线条的流转入手，强化书写性，减少美术性。如『请』字，起笔的略微变化增加了整字的生动感，收笔的意到笔不到又强化了线条的动势。

扫一扫，一起学

石鼓文

吾车既工吾
马既同吾车
既好吾马既

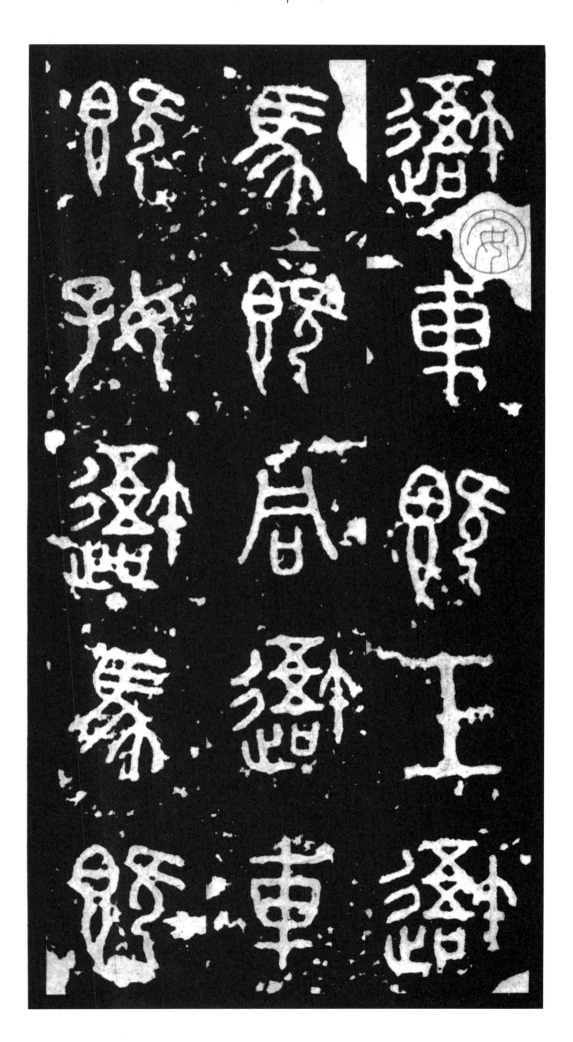

駜君子員員邌邌
員斿鹿鹿速速
君子之求�758㲷

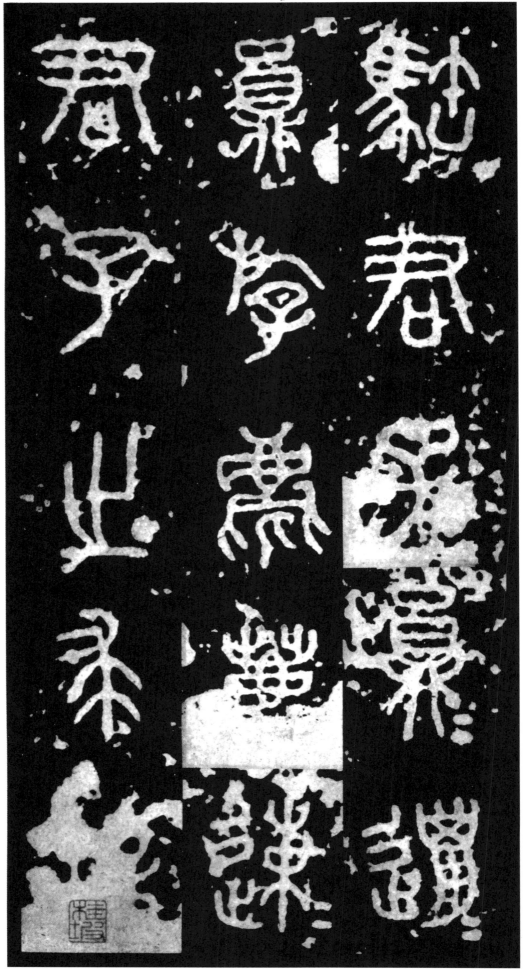

角弓兹以寺
吾攺其特其
来趩趩趩馈馈即

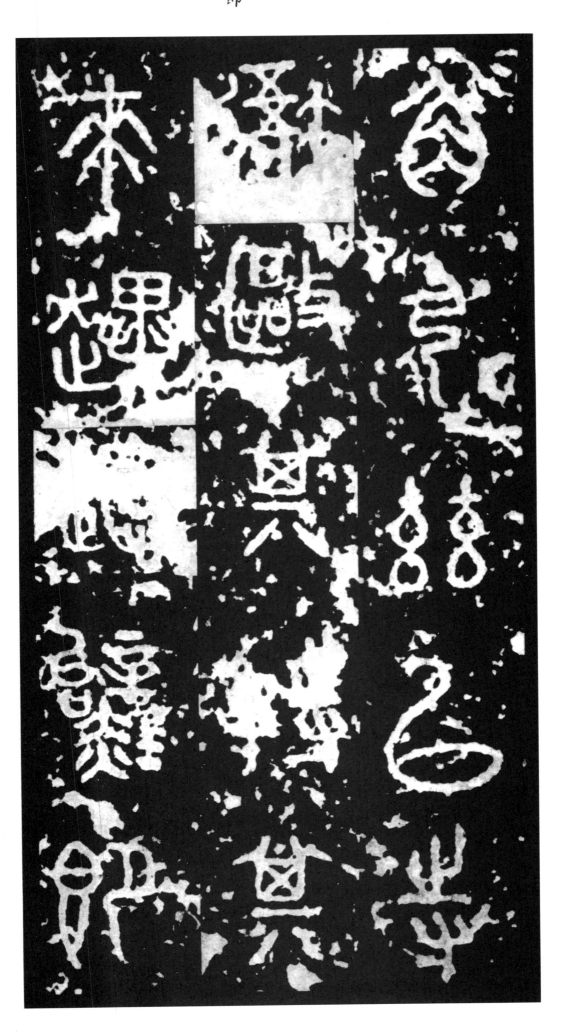

吾即时麀鹿
速速其来大次
吾政其朴其

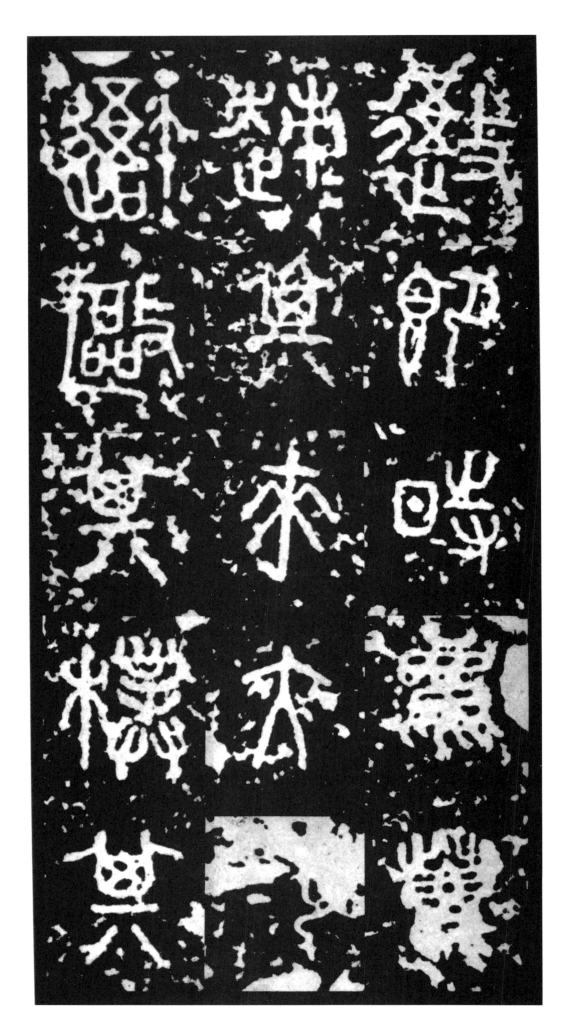

蜀

來遺遺射其
貔

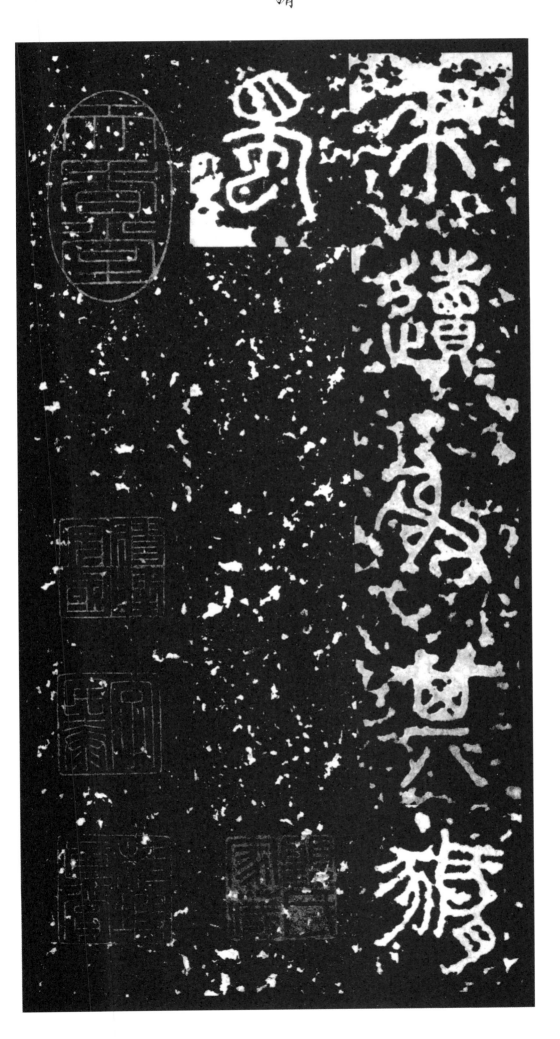

來遺遺射其貔

淅㱷沔沔烝烝皮
淖渊鰻鲤处
之君子渔之

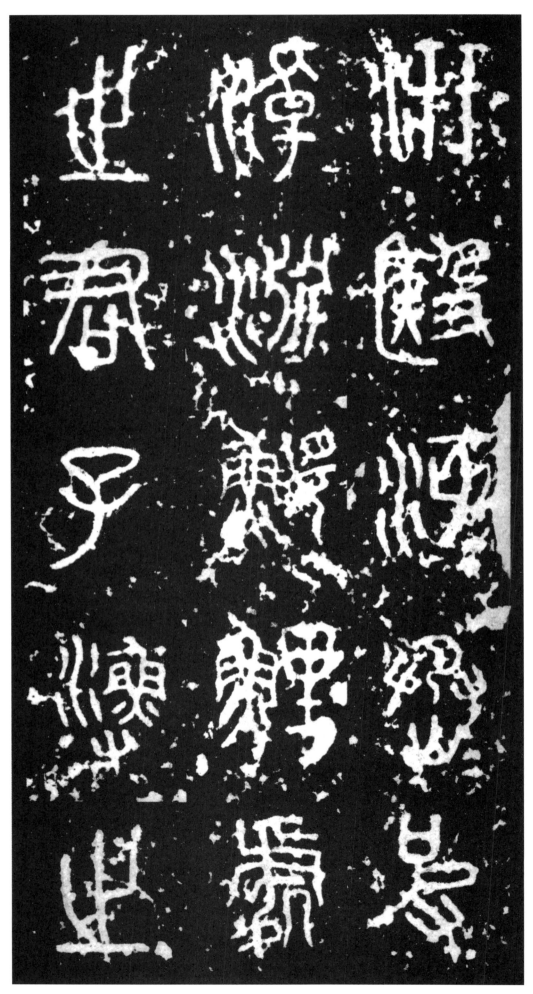

滿又小魚其斿
趞趞帛魚鱳鱳其
簋氏鮮黃帛

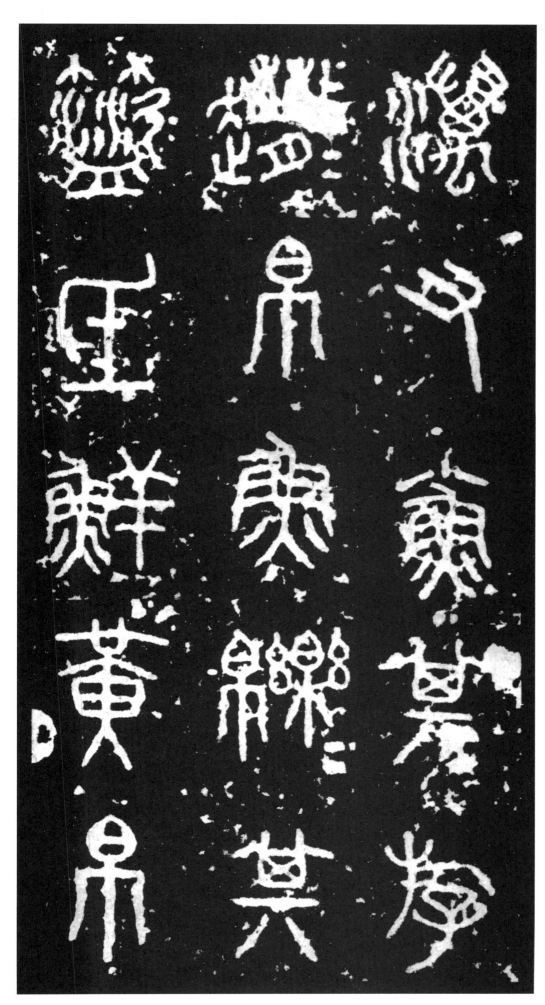

其鱲又鱯又
鱮其胡孔庶
齋之嬰嬰汪汪趯趯

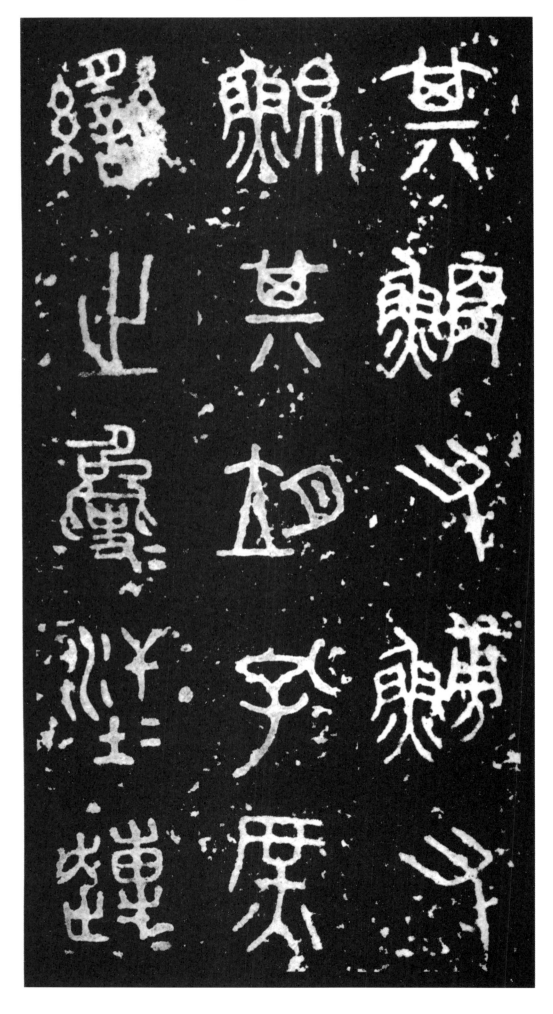

骖骒骒吾以陵
简左骖�右
勒马四介既

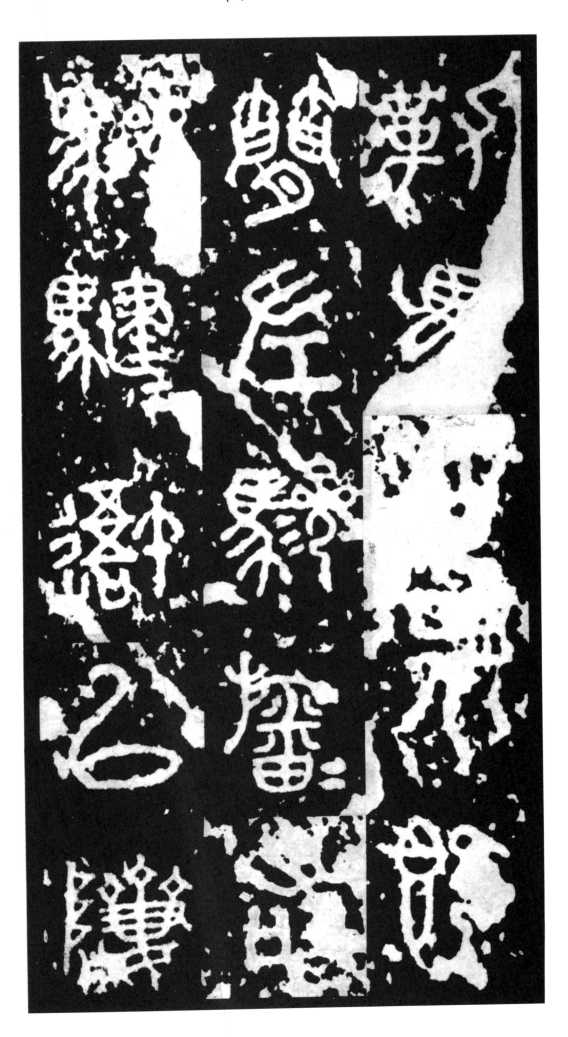

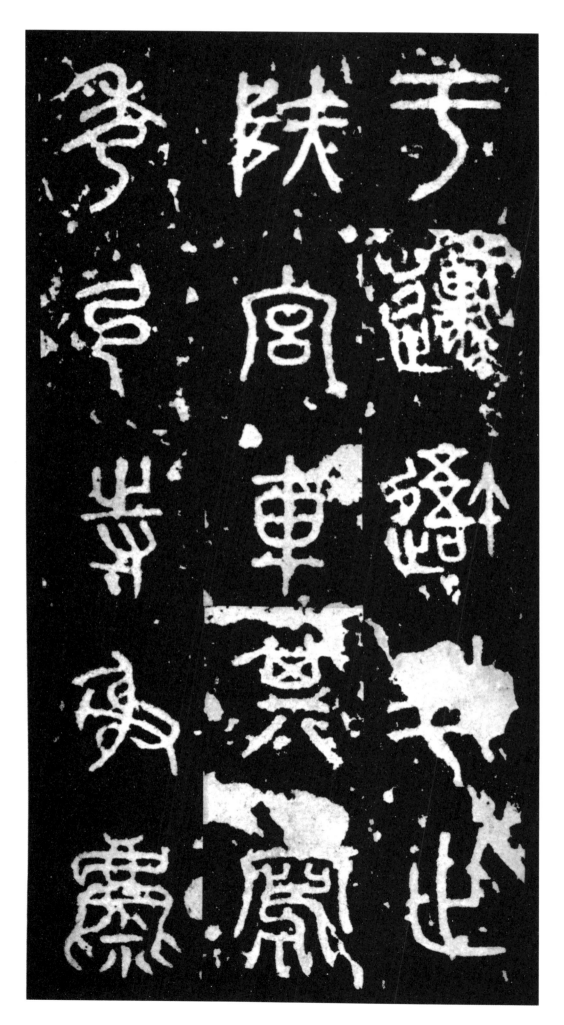

秀弓寺射麋
陕宫车其写
于原吾戎止

家孔庶麃鹿
雉兔其墟又
旃其□走趄夜

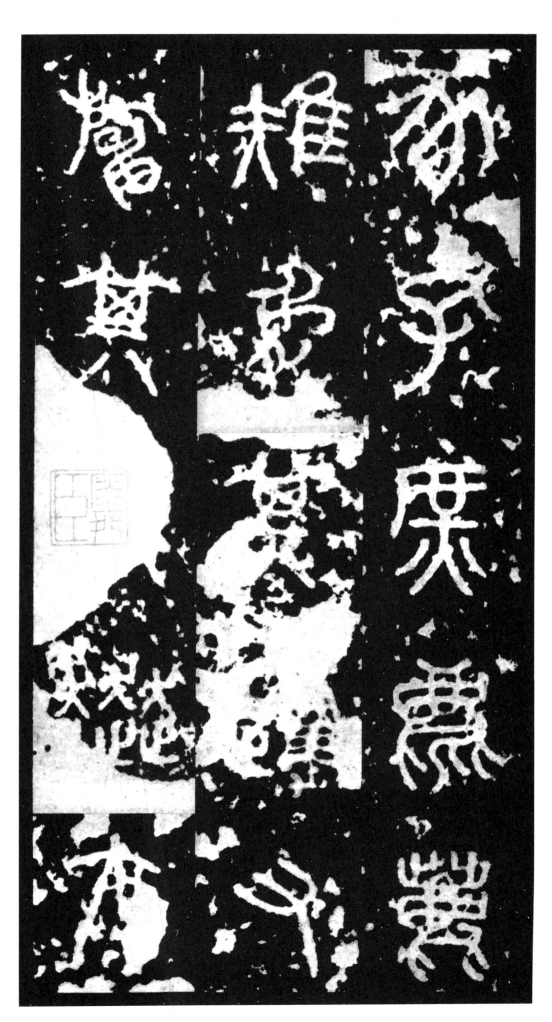

四出各亚□
□昊□执而
勿射多庶趯趯

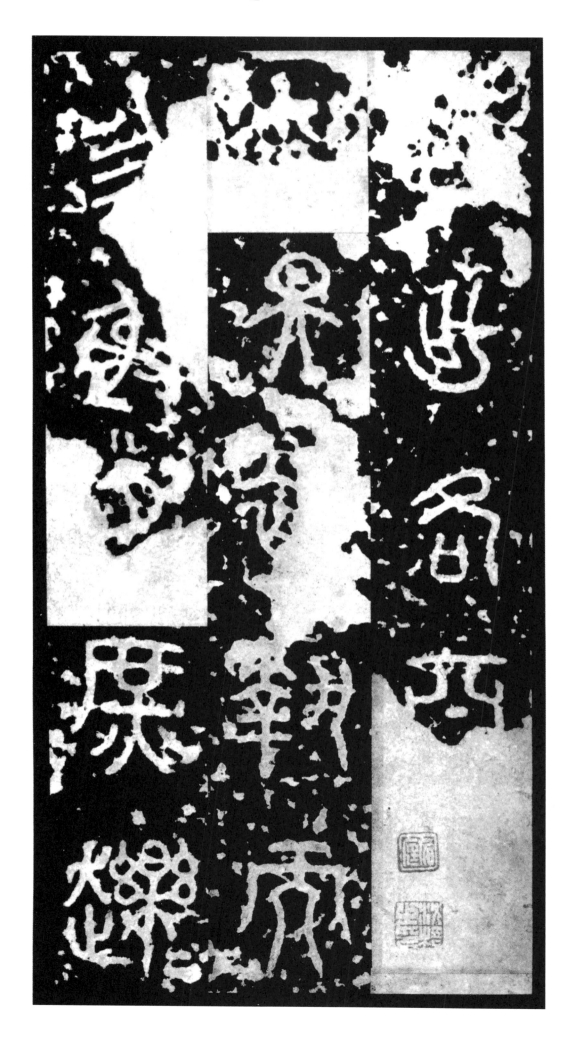

君子迫乐
□銮车莽軟

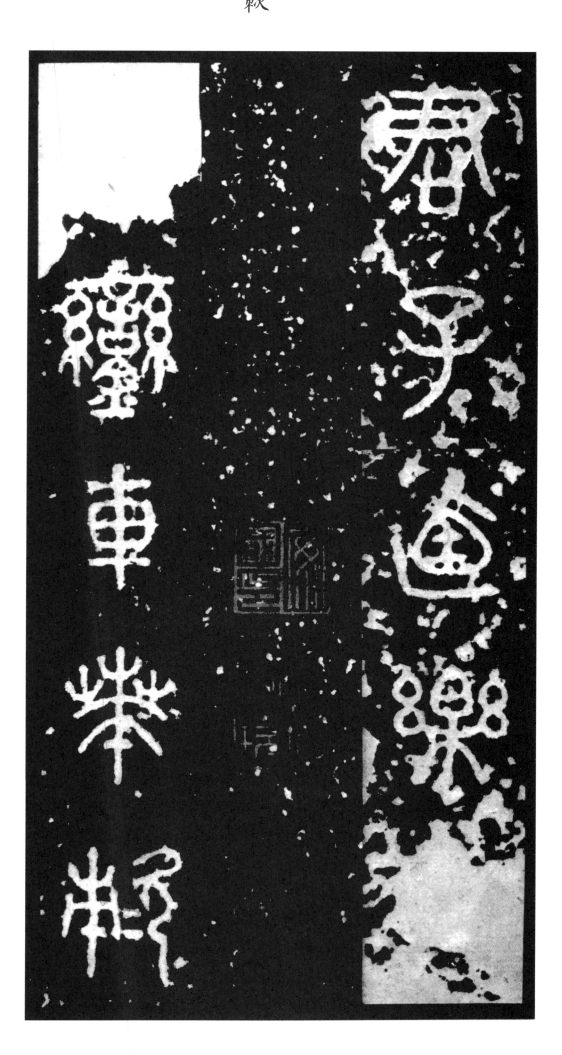

旨弓孔硕彤
矢四马其写
六繼骜徒騪

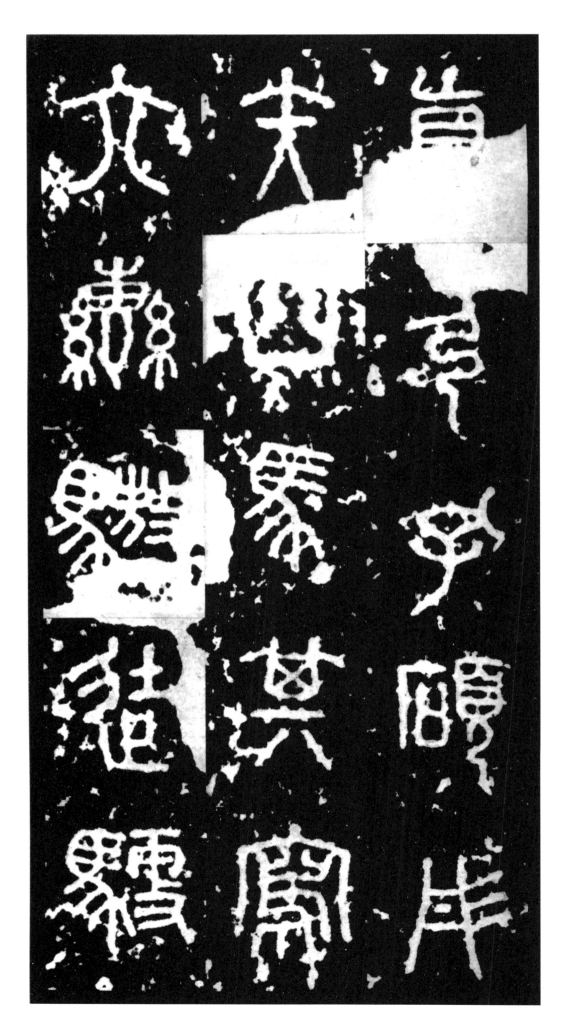

孔庶廱宣摶
生车觑衍□
徒如章原湿

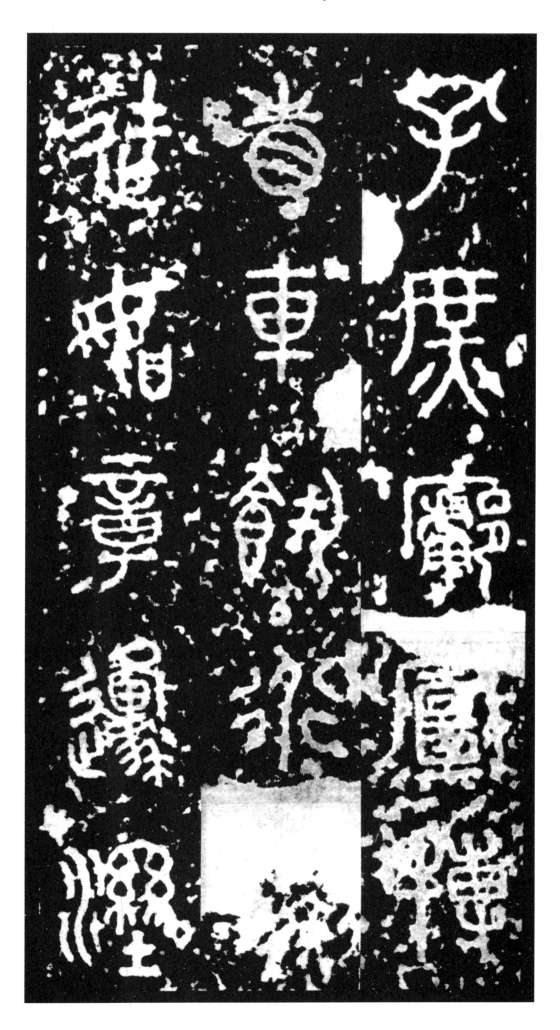




阴阳趋趋莽马
射之奔奔迄如
虎兽鹿如多

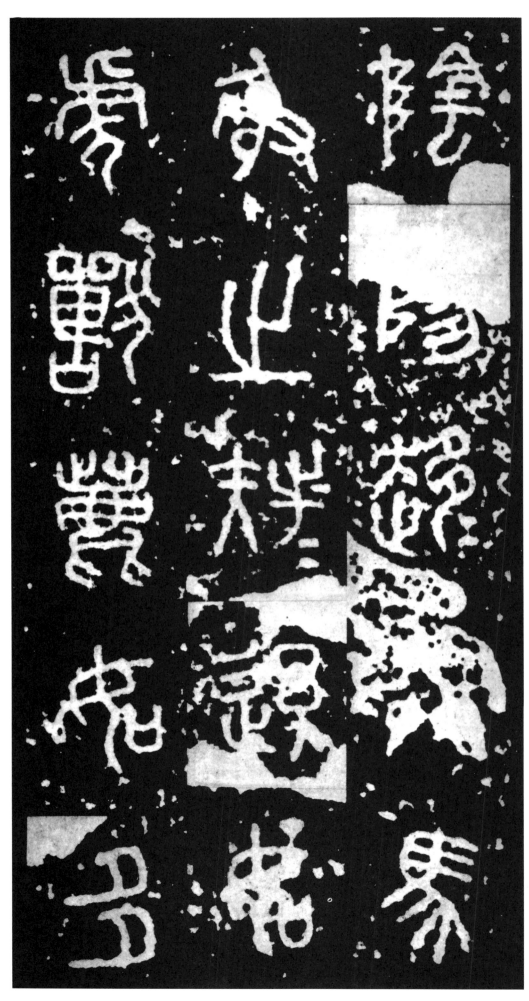

贤迪禽吾获
乞异

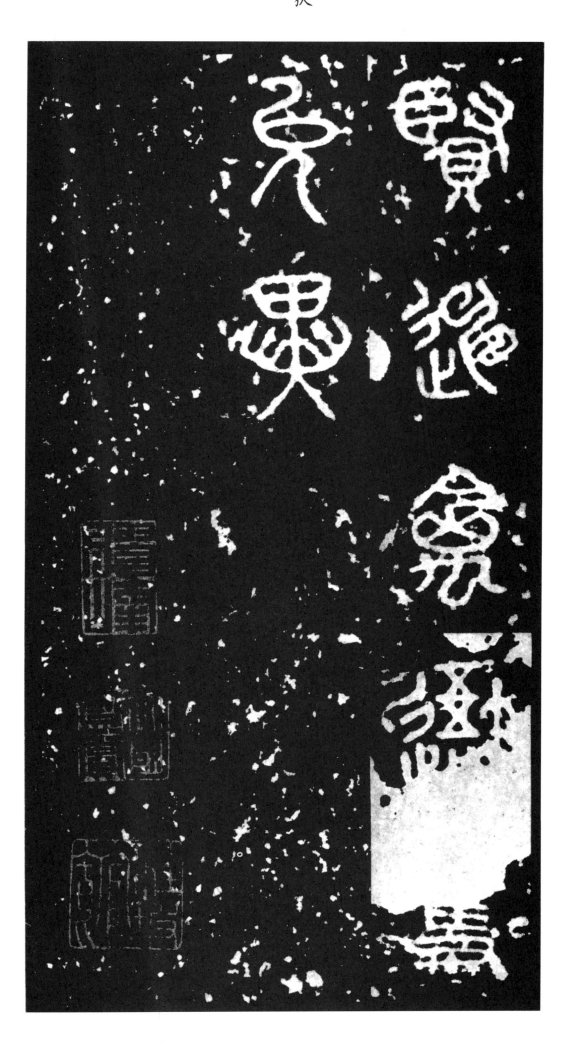

癸霝雨流迬
滂滂盈沫济济君
子即涉涉马流

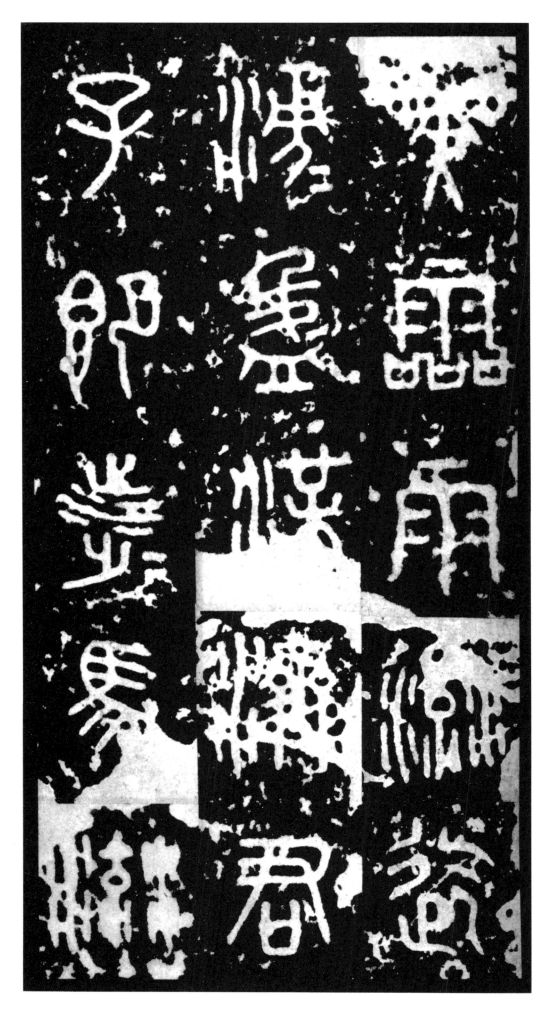

汧殴洎洎蒲蒲𦨵
舟囦遄自廓
徒駿湯湯隹舟

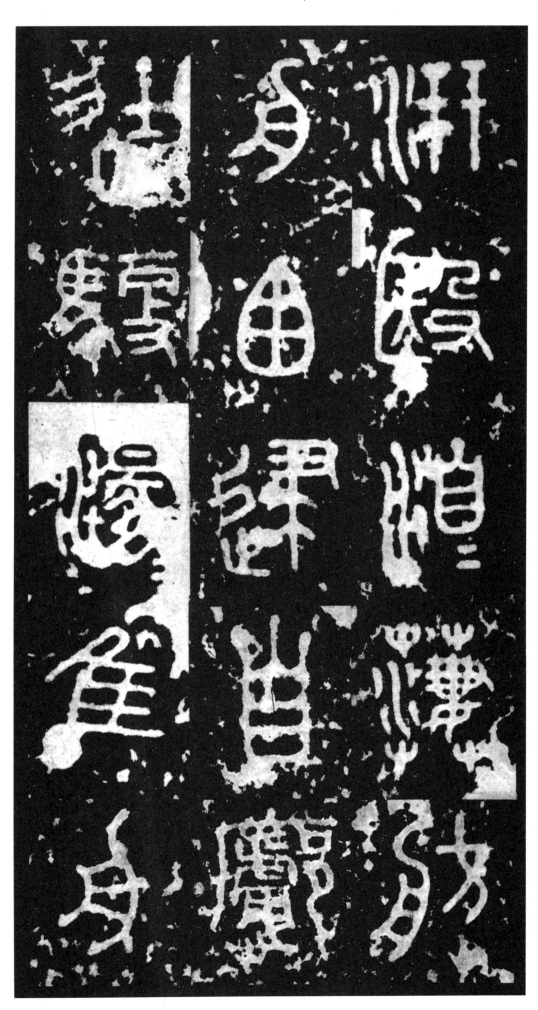

于水一方勿
阳极深以□
以衍或阴或

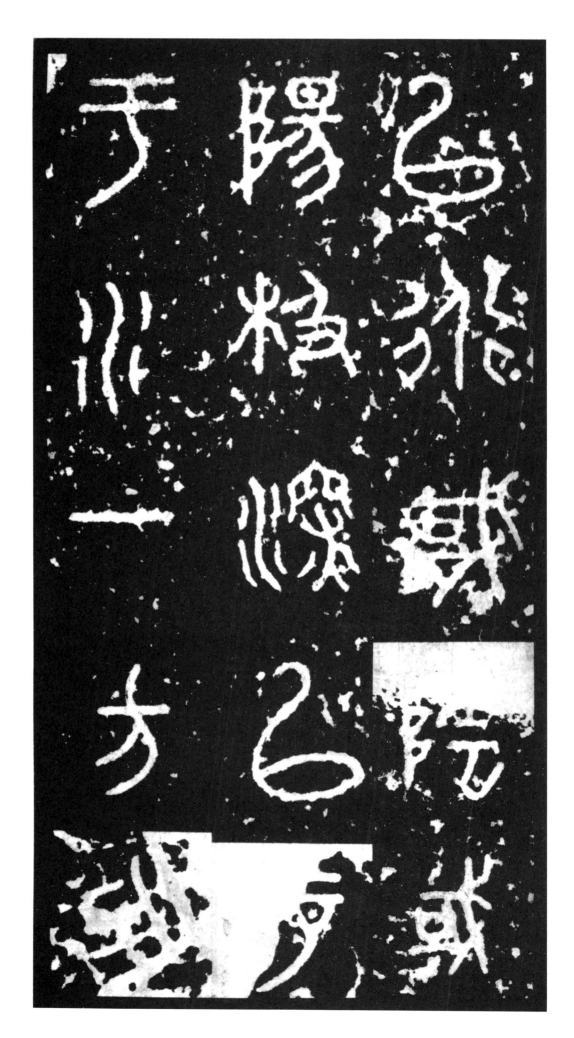

止其
其奔
事其
敢

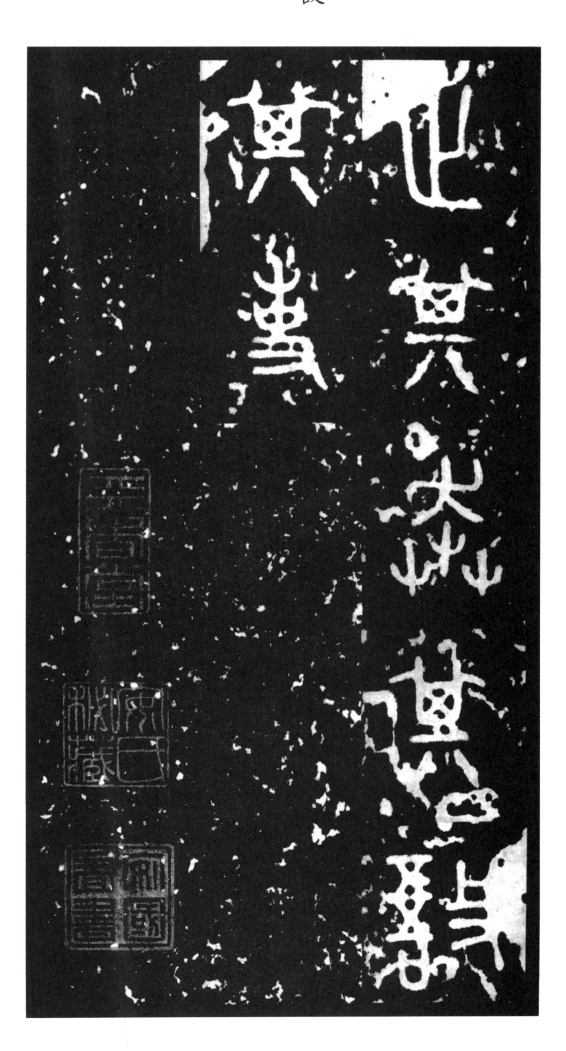

皮阪草为世
迪我嗣除帥
猷乍原乍导

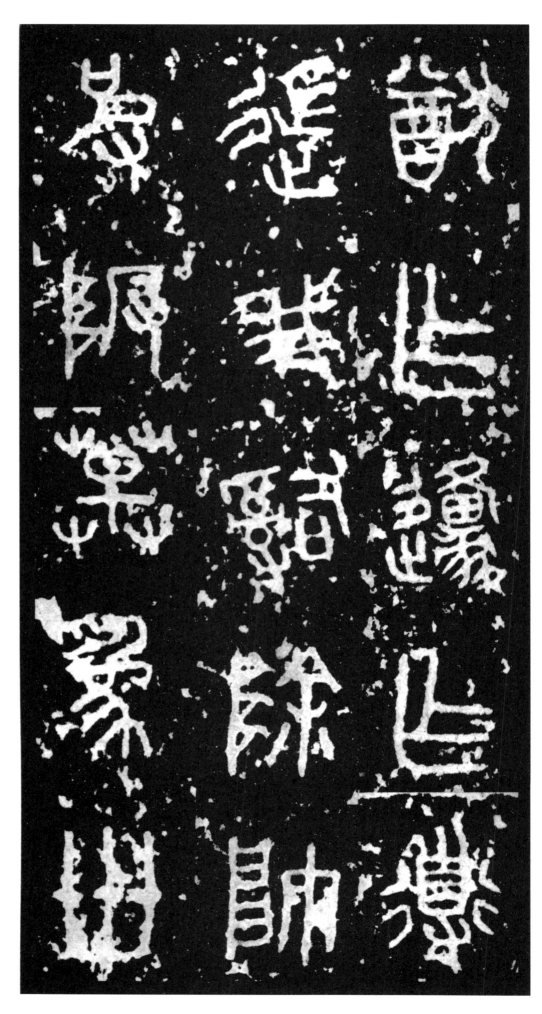

里微徥徥逌罟
栗柞械其橃
榙嚙嚙鳴亜箸

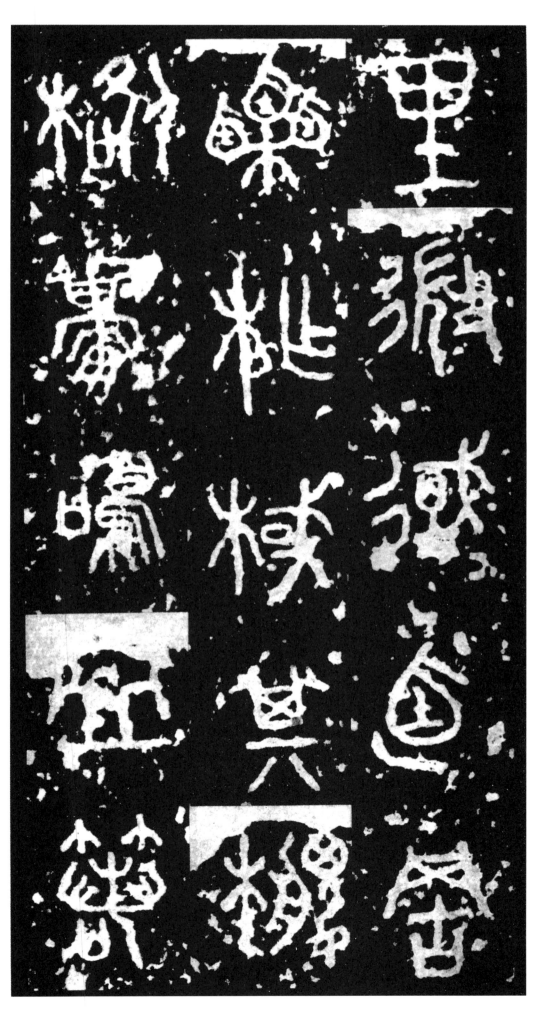

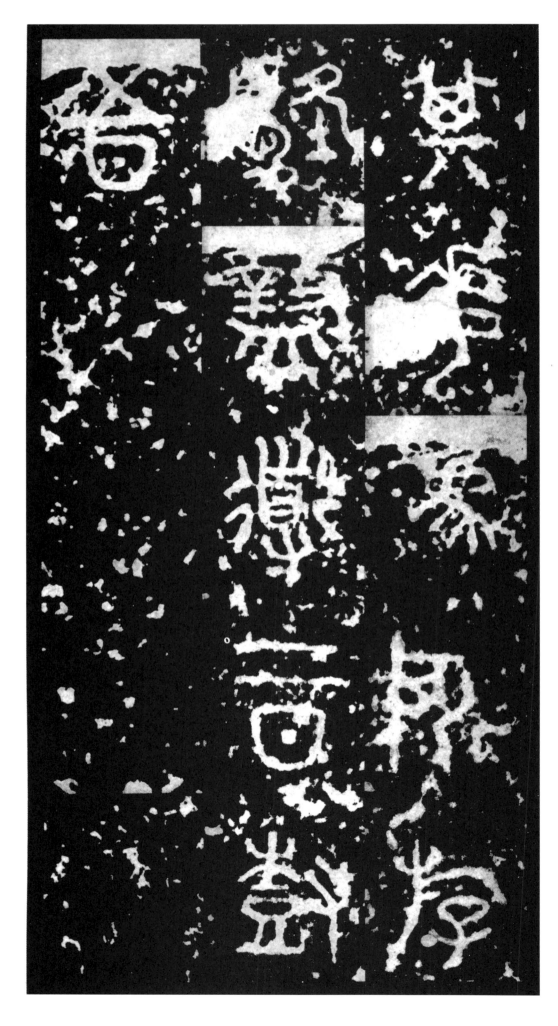

其華為所游
整墊号二計
五日

而師弓矢孔
庶以左驂□

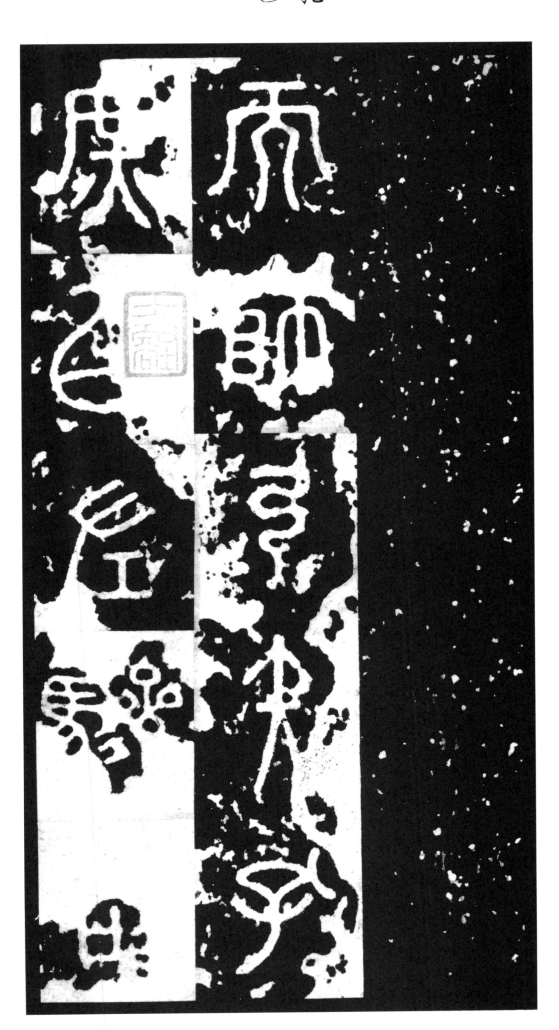

滔滔是戜不具
□□复其肝
来其写小大具

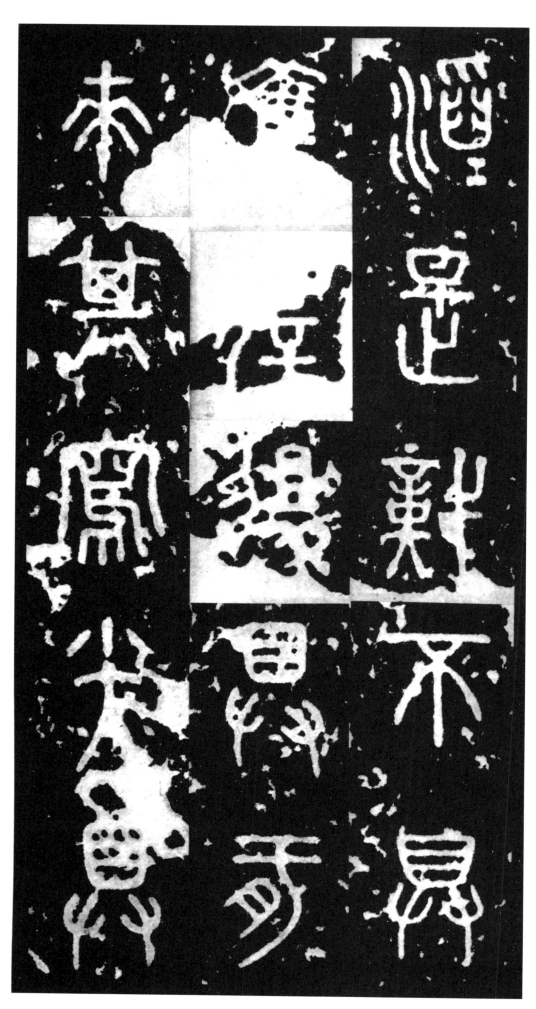

来
嗣王始古我
来乐天子来

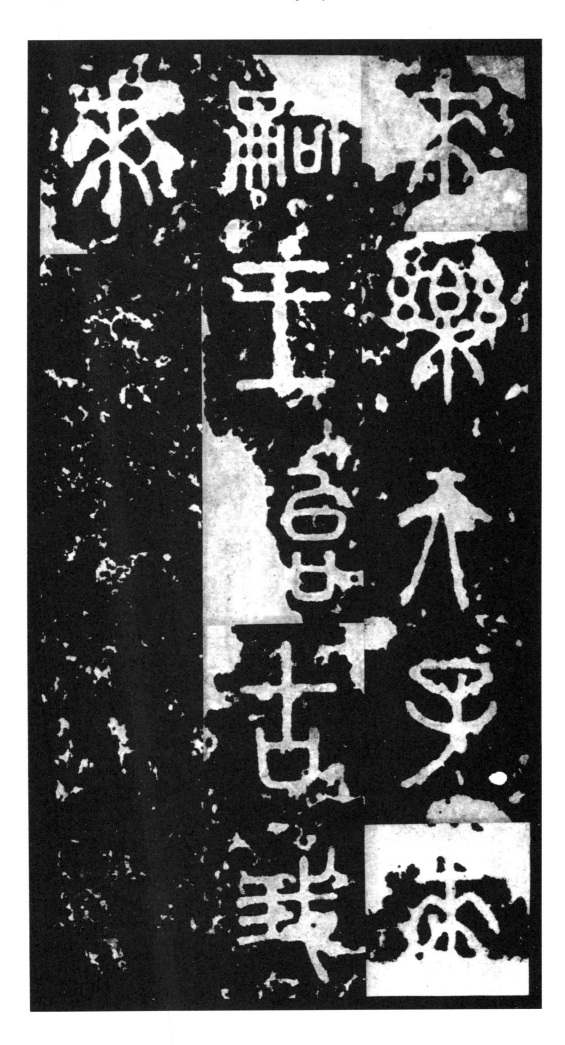

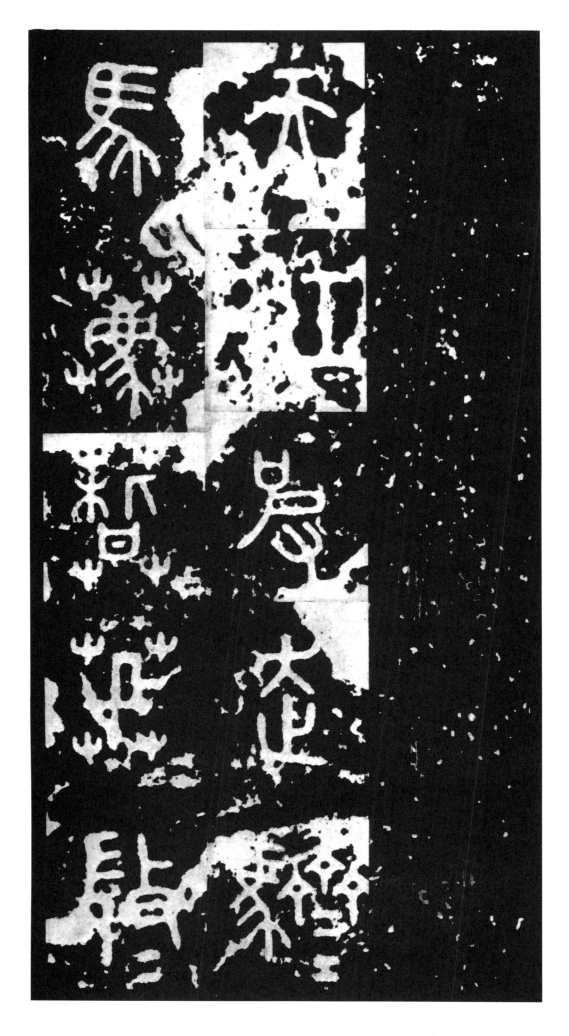

天虹皮走骄骄
马荐蕈蘜莃荓敫

雉血必其一
□之

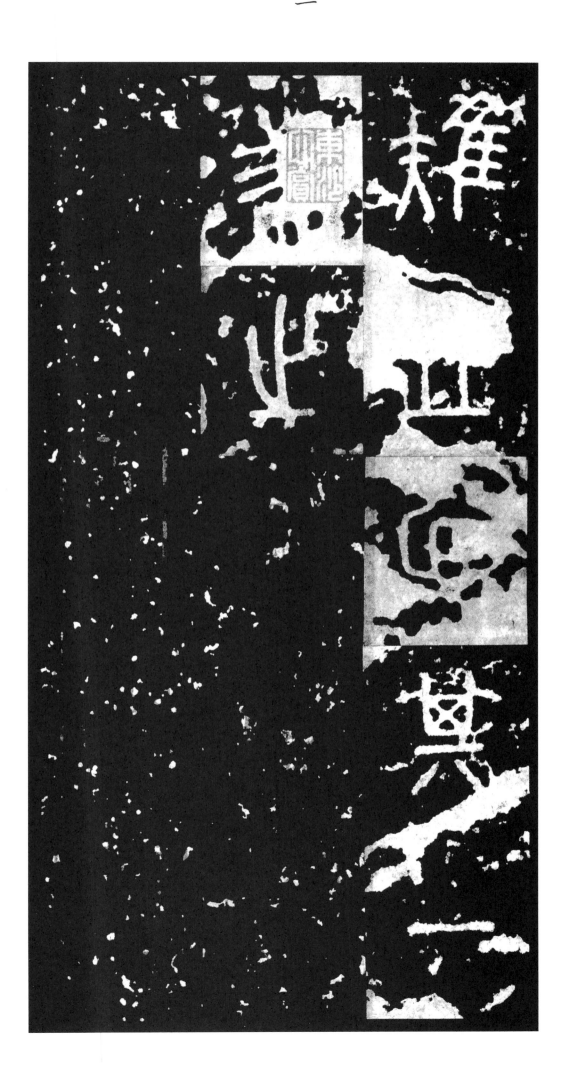

雉血必其一
之

吾水既静吾
道既平吾既
止嘉樹則里

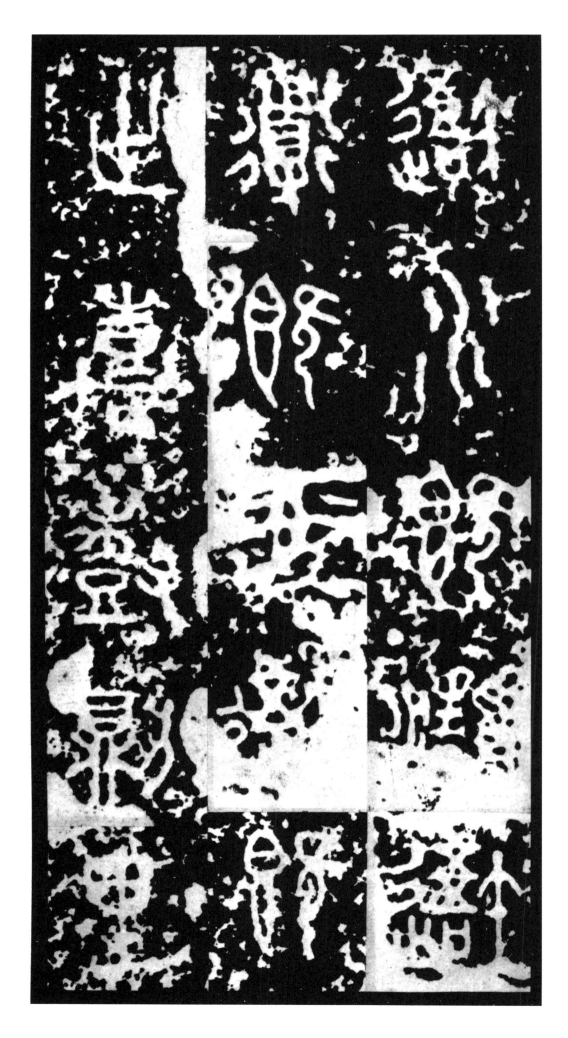

天子永宁日
隹丙申昱昱斳斳
吾其□道马

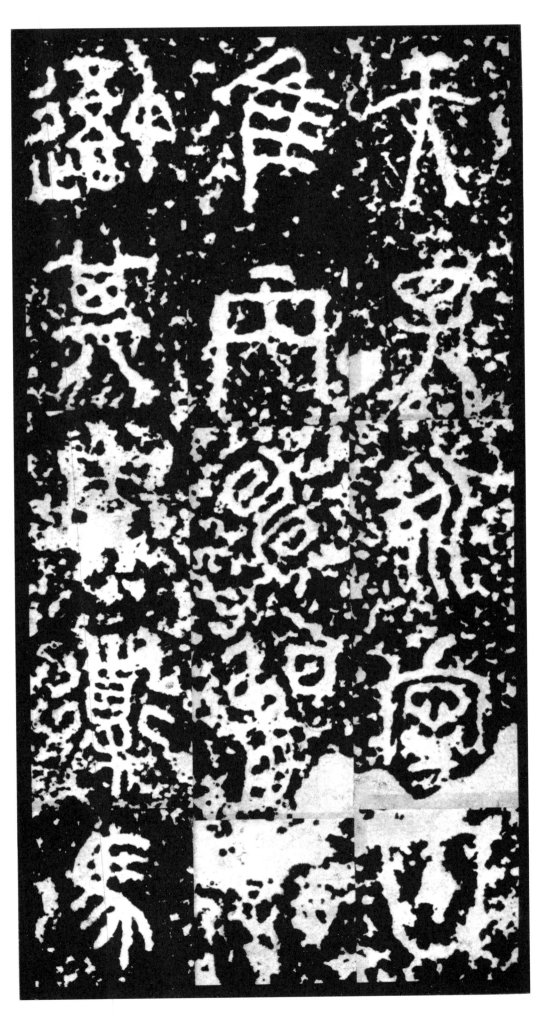

既迎敄康康駕
弇盦左駬□□
右驂驂□毋
不

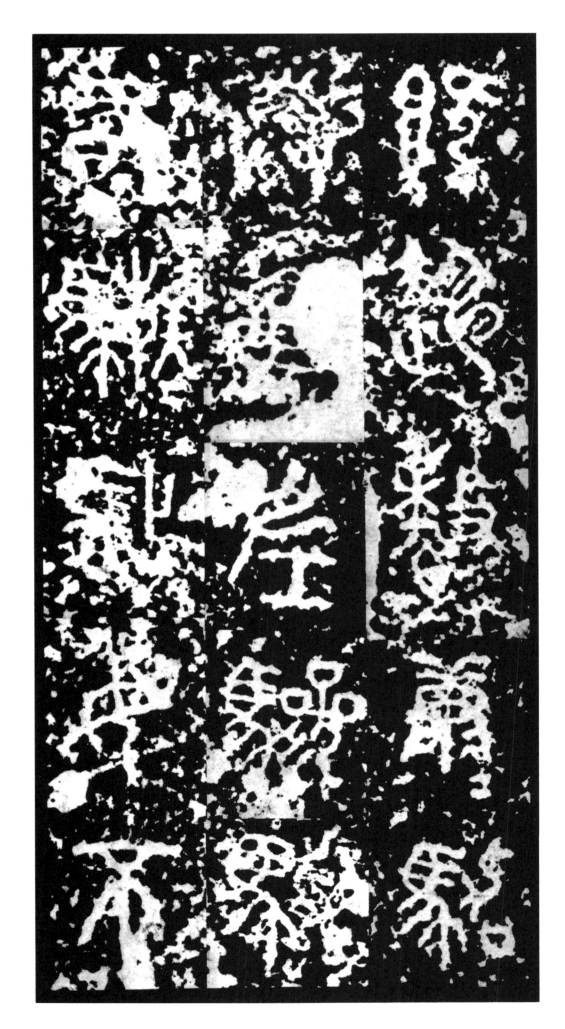

四轎霧霧□□
公謂大余及
如害不余双

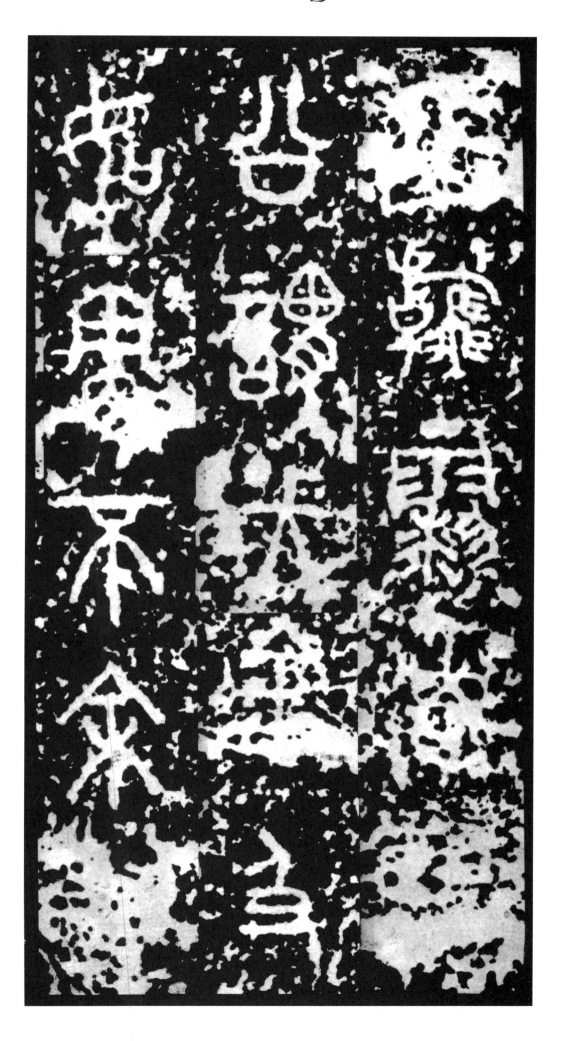

吴人怜亚朝
夕敬觑西觑

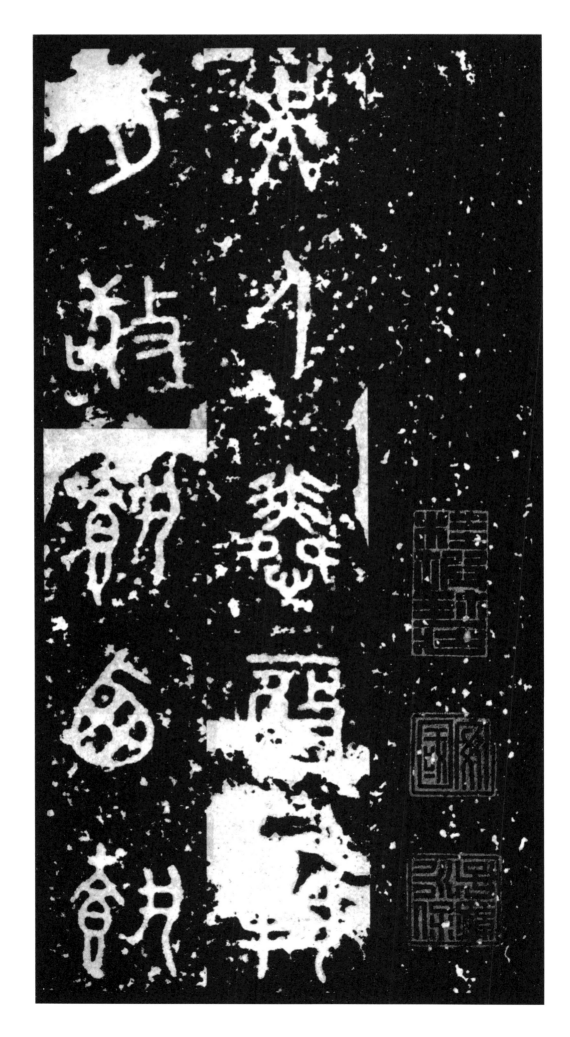

北勿寵勿代
□而出獻用
大祝曾受其

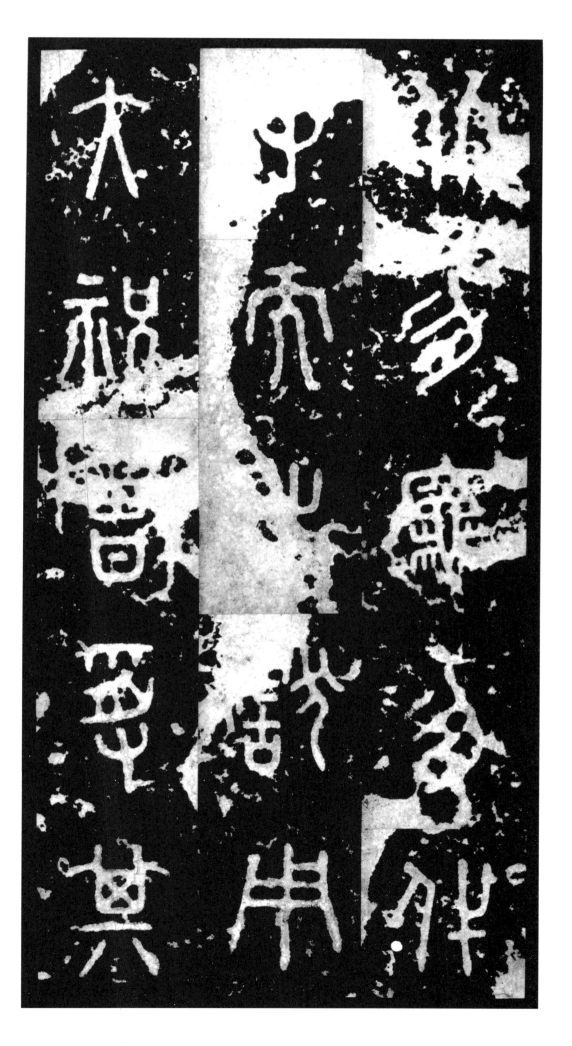

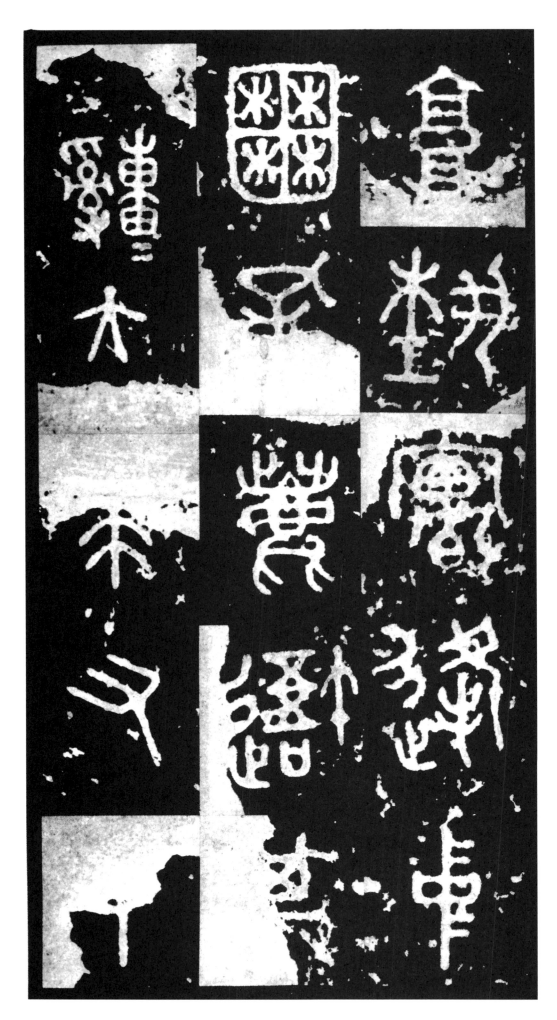

泰山刻石

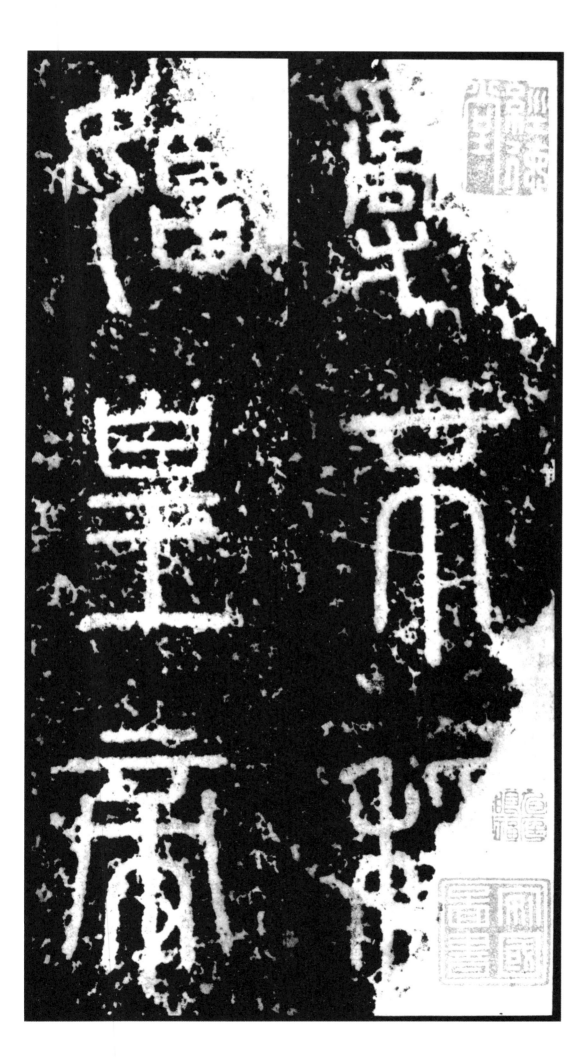

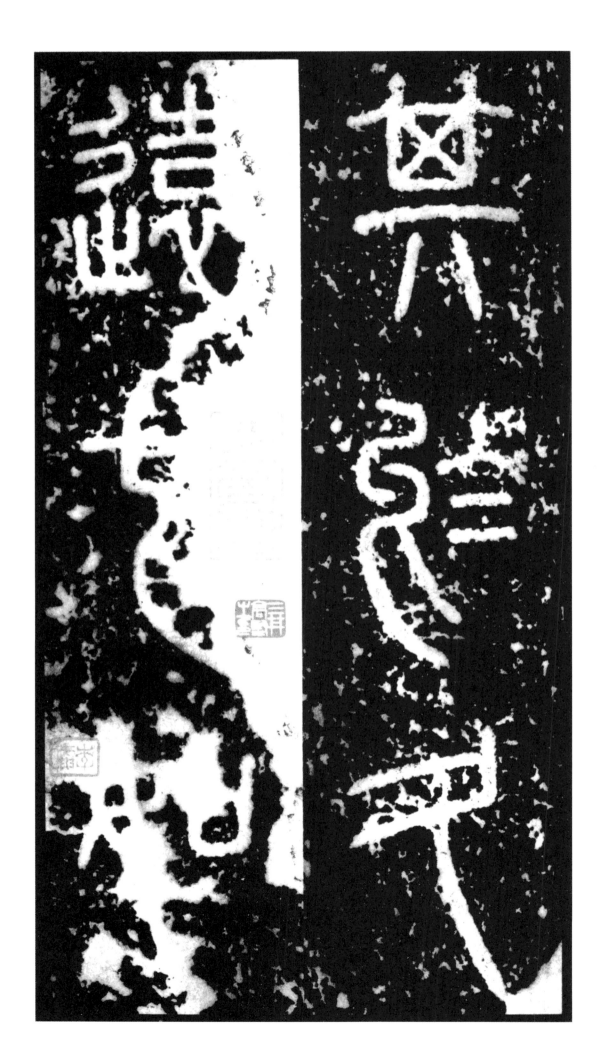

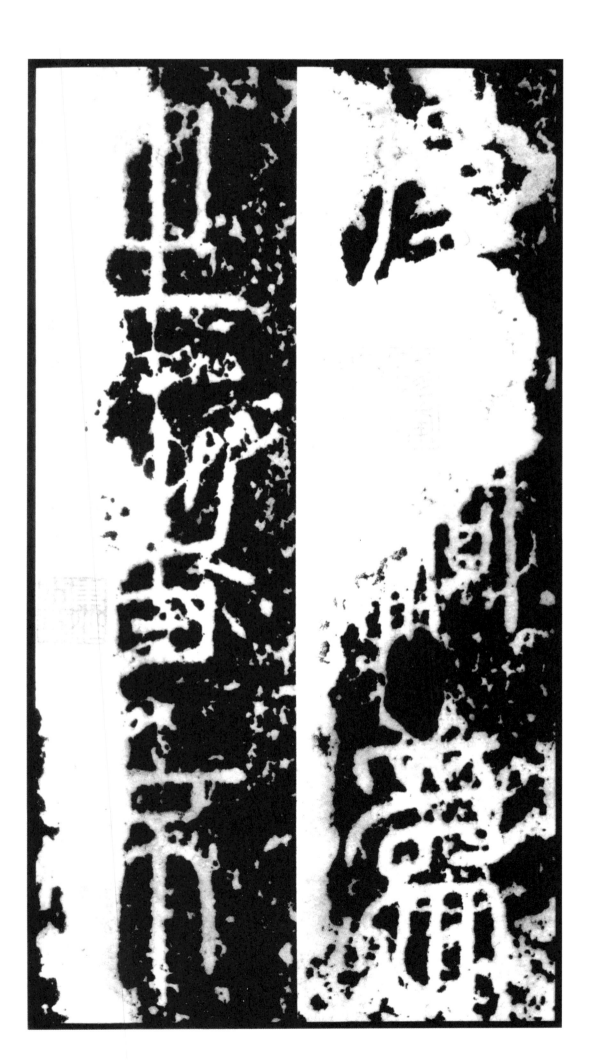

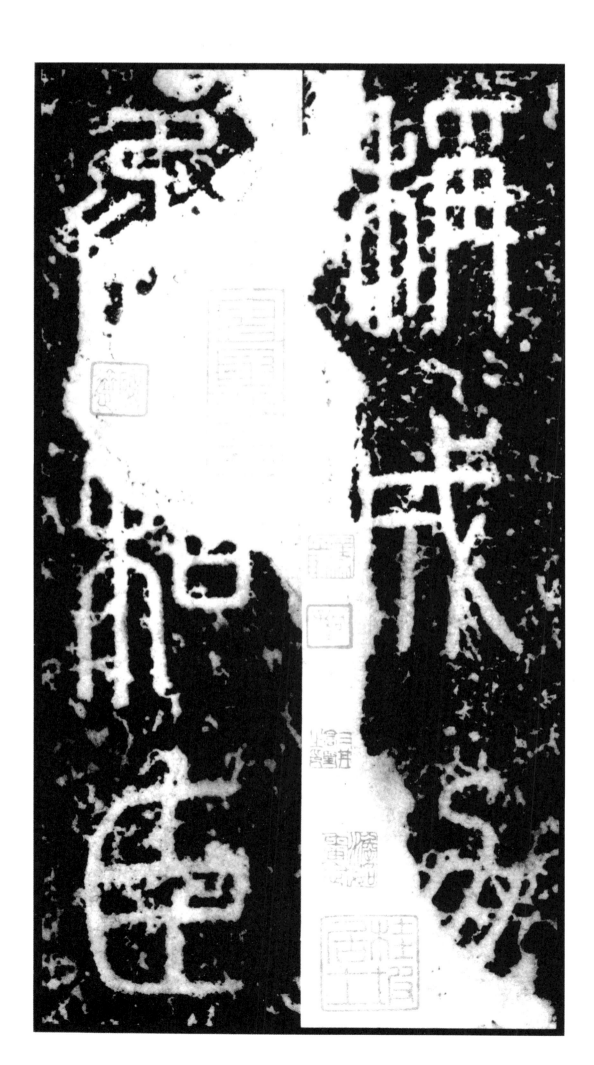

斯臣去
疾御史

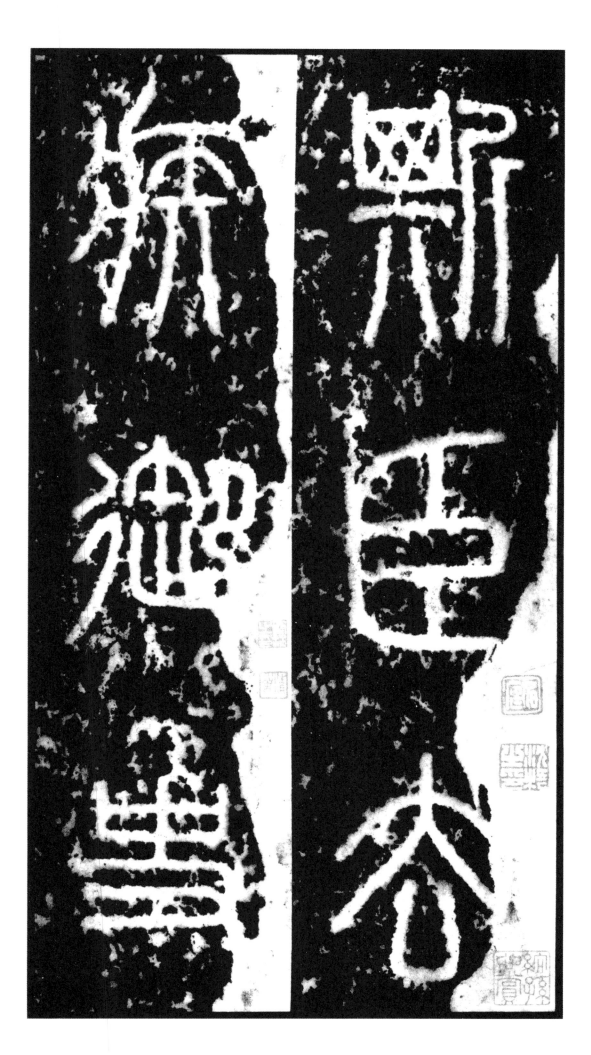

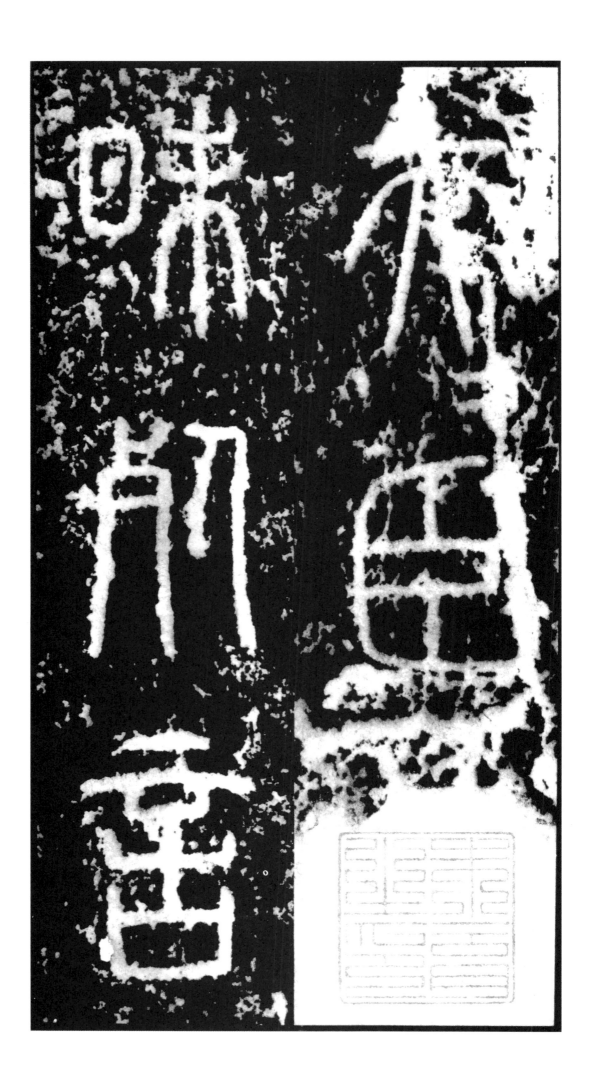

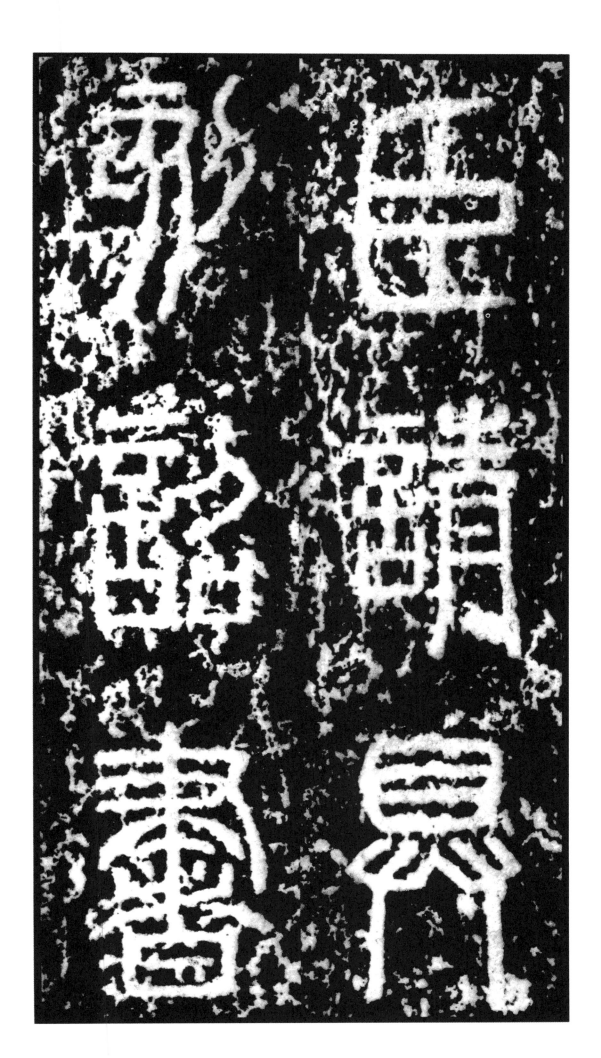

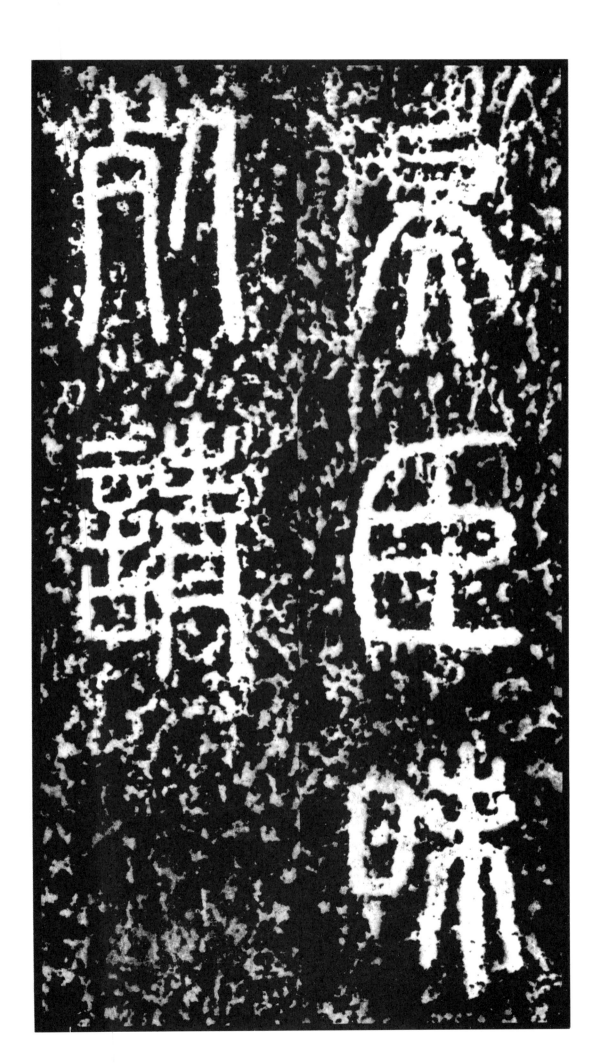

图书在版编目（CIP）数据

石鼓文、泰山刻石 / 王学良编著 . —上海：上海人民美术
出版社 , 2018.6
（书法自学与鉴赏丛帖）
ISBN 978-7-5586-0739-4

Ⅰ . ①石… Ⅱ . ①王… Ⅲ . ①石鼓文－碑帖－中国－先秦
时代 Ⅳ . ① J292.22

中国版本图书馆 CIP 数据核字 (2018) 第 048462 号

书法自学与鉴赏丛帖
《石鼓文》《泰山刻石》

编　　著：王学良
策　　划：黄　淳
责任编辑：黄　淳
技术编辑：史　湧
装帧设计：肖祥德
版式制作：高　婕　蒋卫斌
责任校对：史莉萍
出版发行：上海人民美术出版社
　　　　　（上海市长乐路 672 弄 33 号）
邮　　编：200040　　电　　话：021-54044520
网　　址：www.shrmms.com
印　　刷：上海盛通时代印刷有限公司
地　　址：上海市金山区金水路 268 号
开　　本：787×1390　　1/16　　3.5 印张
版　　次：2018 年 6 月第 1 版
印　　次：2018 年 6 月第 1 次
书　　号：978-7-5586-0739-4
定　　价：25.00 元